INVENTAIRE
V 29059

PROMENADE
AU SALON
1844
ET AUX GALERIES DES BEAUX-ARTS.

PARIS

DESLOGES, ÉDITEUR-LIBRAIRE,

RUE SAINT-ANDRÉ-DES-ARTS, 39.

MDCCCLIV.

PROMENADE

AU SALON

1864

ET AUX EXPOSITIONS DES BEAUX-ARTS

PARIS

DESLOGES, ÉDITEUR-LIBRAIRE

RUE SAINT-PÈRES, 26.

MDCCCLXIV

PROMENADE
AU SALON

1844

ET AUX GALERIES DES BEAUX ARTS.

Paris

DESLOGES ÉDITEUR-LIBRAIRE,

RUE SAINT-ANDRÉ-DES-ARTS, 39.

MDCCCLIV.

SALON.

PREMIÈRE PROMENADE.

Un regret aux absents.

Ce qui nous frappe tout d'abord, après une rapide inspection des galeries du musée, c'est l'absence de noms qui nous sont chers, et que nous voyons d'ordinaire inscrits au bas des œuvres dont le souvenir ne saurait s'effacer de nos mémoires.

Ainsi, nous y chercherions vainement ceux de Decamps, Scheffer, Cogniet, J. Dupré, Roqueplan, Barye, dont les productions eussent été rangées sans aucun doute parmi les plus remarquables de cette année, comme elles ont été les plus remarquables des expositions précédentes.

Donc, en attendant que celles qui doivent suivre nous rendent le plaisir d'admirer tant de belles et bonnes choses dont nous voici privés, jouissons de ce qui nous reste, et commençons.

Salon carré.

398. Avant d'arriver au salon qui précède les galeries, jetez un coup d'œil dans la salle d'introduction, sur un petit tableau de Guillemin, représentant un vieux matelot soignant son jeune fils malade.

476. Arrêtez-vous aussi devant un cheval blessé et abandonné sur un champ de bataille, peint par Alfred de Dreux; c'est là sans contredit l'un des motifs les plus touchants de l'exposition, et le cœur se serre et s'émeut en regardant cette peinture si habilement faite et si bien sentie.

Tournez à gauche en entrant dans le salon, et regardez les fleurs et les fruits de Saint-Jean.

N'est-ce pas que ce sont bien là des pêches veloutées, des raisins vermeils et dorés, des melons succulents, des fraises parfumées? Ne vous semble-t-il pas voir étalés sous vos yeux les fruits que produit la nature, ou, ce qui est la même chose, une peinture égarée peut-être du flamand Wan Huisum.

1797. Suivez, levez les yeux, et saluez: c'est le duc de Nemours peint par Winterhalter, ce peintre en possession de reproduire les traits de toute personne issue du sang royal. A propos, pourriez-vous deviner pourquoi

l'artiste a placé l'horizon venant à la hauteur des éperons du prince en même temps qu'il nous montre le dessus de ses épaulettes ? pour nous, nous l'avouons avec simplicité, ceci passe notre intelligence.

20. La charité est une chose si belle en elle-même qu'elle doit inspirer l'artiste qui veut la peindre: aussi M. Alophe a-t-il réussi selon nous, et son mérite principal est d'avoir répandu sur sa composition un calme, une tranquillité qui reposent l'âme et les yeux, et qui doivent suivre partout la bienfaisante charité.

1604. Ceci est le portrait du comte de Rambuteau, préfet du département de la Seine, par Henry Scheffer, le frère d'Ary. Si M. de Rambuteau tenait à ce que son portrait fût triste, froid et sec, M. de Rambuteau doit être content.

368. En suivant, toujours sur la gauche, vous voici devant un tableau de Gudin : l'*Incendie du quartier de Péra de Constantinople*, dont il n'y a rien à dire, selon nous, que ce que disait un des personnages comiques de Molière :« Mon Dieu! qu'il y a de terres dans cette ville là!

580. Après avoir passé la porte de la galerie d'Apollon, levez les yeux sur *Une famille au xve siècle*, par Ed. Dubufe : il y a dans ce groupe un petit enfant si joli, si vrai, qu'on attend pour le voir sourire.

256. Un peu plus loin, voyez ce portrait

d'une muse, si *disgracieuse*, comme dirait Bernard Léon, qu'elle ferait prendre en dégoût la mythologie, qui inspire d'aussi laides choses.

934. Deux pas plus loin, c'est encore un portrait. — Les perles qui ornent le corsage de la femme qu'il représente sont d'une exactitude si scrupuleuse que, mélangées avec des perles naturelles, on ne les reconnaîtrait pas.

1144. Deux pas encore, en voici un troisième dont les yeux sont bien beaux, bien grands, bien écartés surtout. Pour ceux qui aiment le lampas c'est une peinture bien recommandable : la robe est en lampas blanc, les fonds en lampas rouge, la draperie en lampas vert!

368. Ouf! reposons un peu nos yeux sur ce paysage de Coignet : c'est de la verdure, cela fait du bien.

849. Si, comme nous, vous êtes enfant de l'empire, arrêtez-vous devant cette toile de Grenier. Voilà Marie-Louise, la froide archiduchesse, qui ne sut prendre aucune résolution noble ou courageuse à l'heure du danger. Aussi l'artiste a-t-il dérobé son visage aux yeux du spectateur, ne sachant pas sans doute de quelle expression il devait l'animer.

Proche d'elle est l'empereur, qui donne un dernier baiser au roi de Rome, destiné comme lui à mourir dans l'exil.

531. Rangez-vous, s'il vous plaît, que tout le monde voie! Il ne faut pas être égoïste, sur-

tout quand il s'agit du beau Narcisse se mirant en des eaux limpides.

687. Rangez-vous un peu plus pour le même motif, mais avec plus de raison cette fois, car vous voici devant un paysage de Flers, l'un de ces paysages comme nous en faisaient les flamands dans leurs bons jours.

1411. Au-dessus de ce tableau là et entre la porte de la galerie, voyez quel ravissant portrait! une jolie femme, un dessin pur, un coloris simple et vrai ; quel effet étonnant! quelle heureuse distribution de lumière ! Quoique vous puissiez voir encore, vous reviendrez jeter un coup d'œil avant de partir, sur l'œuvre pleine de goût et de vérité due à M. Perignon.

475. Tout proche est un Alfred de Dreux, hardiment campé, dessiné et peint largement, et qu'on aurait plaisir à voir, en raison de l'entrain qu'on y remarque, si la vue du cavalier que représente ce tableau ne venait réveiller le souvenir d'une douleur généralement sentie.

Inclinons-nous devant cette mémoire honorable et chère, et prions pour les affligés. — Ceci est le prince royal Ferdinand duc d'Orléans.

1176. Un peu plus loin, un peu plus bas, regardez ce tableau d'Eugène Le Poittevin : c'est une embarcation qui vient approvisionner un poste de flibustiers Un critique écri-

vait ces jours derniers : « C'est toujours le même talent : hier comme aujourd'hui, et demain comme hier. » Oui, vous avez raison; mais ce que vous oubliez de dire, c'est que c'est un talent facile, aimable, gracieux; et la première de ces qualités peut bien passer pour quelque chose, selon nous, quand on voit tant de gens se donner tant de peine pour ne rien faire que de mauvais.

830. Maintenant voici saint François de Paule disant à Louis XI effrayé, mais non repentant : Je ne suis qu'un pauvre pécheur, Dieu seul peut tout. »

Louis XI agenouillé, presque mourant, n'a pas conservé, selon nous, l'expression d'astuce et de cruauté qui devait se lire sur son visage; on aurait dû lui mettre le masque de Ligier.

Traversez devant la porte de la galerie latérale: vous voici payé de vos peines, qu'en dites-vous?

1039. Ce n'est pas un tableau d'histoire néanmoins, ni la représentation de quelque bouleversement politique ou religieux : ce ne sont que plusieurs carcasses de chameaux abandonnées dans un désert immense, pour la cuisine des vautours, par M. Labouère.

400. Presque à côté de ces vautours qui auraient bien dû manger les chameaux en entier afin de nous en épargner la vue, est un paysage de Corot. Un bois d'oliviers, des nymphes qui chantent, qui se reposent, qui cueillent des

fruits, telle est la composition du tableau. De l'air, du soleil, du dessin, de la couleur, de la vérité, de la poésie, voilà pour les qualités qui font de Corot un artiste au-dessus du chemin battu.

1386. Un peu plus loin, c'est la tentation de saint Hilarion, un délicieux petit motif de Papety, l'élève de L. Cogniet.

Certes, il fallait que Hilarion fût trois fois saint s'il a résisté, les choses étant comme nous les voyons. N'est-ce pas qu'elle est bien belle, cette femme ? Quels traits purs et charmants ! quel fin coloris ! quelles formes suaves ! quelle pose voluptueuse ! Et aussi quelle exécution parfaite sans sécheresse, quelle vigueur dans ces terrains ! On croirait que la main de Decamps s'est promenée sur ces roches grisâtres ; Que vous alliez au musée une seule fois, ou que vous y veniez faire une promenade chaque jour, jamais vous ne le quitterez sans avoir jeté un coup d'œil sur le saint Hilarion de Papety.

Nous voici revenu à la porte par laquelle nous sommes entré, et nous n'avons plus à passer que la revue des grands tableaux qui avoisinent le plafond.

1755. Mais qu'est-ce que je dis ? Regardez, vis-à-vis de vous le portrait du baron Pasquier, président de la cour des pairs, peint par Horace Vernet, et l'un des plus beaux du salon.

746. Un autre non moins beau, et que nous avons oublié de mentionner, est le portrait de M. Dubois, par Gallait, d'une ressemblance parfaite, d'un dessin pur et nerveux, d'une couleur chaude et vigoureuse qui fait pâlir tout ce qui l'entoure. Un pareil portrait suffirait à faire la réputation d'un artiste par le temps qui court. Il est placé entre la porte de la grande galerie et celle de la galerie latérale, non loin du Louis XI de Gosse.

Pour les grandes pages qui complètent l'*ameublement* du salon carré, nous n'en citerons qu'une, et pour cause, car presque toutes représentent des sujets religieux ; et, à voir les traits sans noblesse des Christs et des saints que nous montrent ces tableaux, on les croirait exposés par des hérétiques, afin de déconsidérer notre religion en jetant du ridicule sur ce que nous avons appris à respecter.

327. Le seul dont nous voulons vous dire un mot se trouve au-dessus des fleurs et des fruits de Saint-Jean: c'est la dernière veille de Jésus au mont des oliviers. Ce clair de lune qui jette sa lumière bleuâtre sur Jésus et sur les trois disciples endormis d'un sommeil profond, tandis que leur divin maître veille dans la douleur, ce clair de lune, disons-nous, vient apporter à la scène qu'il éclaire quelque chose de mystérieux qui fait sentir le besoin de prier. — Que M. Chasseriau continue, et nous oublierons facilement le manque de goût dont

ses premières productions furent parfois tachées.

SECONDE PROMENADE.

Galerie de bois.

Commençons par la droite Nous voici entre quatre chasses, quatre tableaux peints par Jadin, mais celui que nous préférons des quatre c'est un cinquième représentant MM. Ralph et Zeph, deux magnifiques lévriers. —Ainsi disait cet enfant auquel on demandait : « Qui aimes-tu le mieux ton père ou ta mère ? — et qui répondit : j'aime mieux la viande. » Nous sommes fort éloignés cependant de regarder ces chasses comme dénuées de mérite ; mais cela tient tant de place, et puis c'est si proche d'un si beau Corot !

401. Vue de la campagne de Rome, tel est le sujet de ce tableau où toute poésie et toute vérité se sont réfugiées, sans doute parce qu'elles n'ont pas trouvé de place dans la foule de paysages qui sont accrochés çà et là.

417. Sous ce numéro vous verrez deux charmantes sœurs peintes par Court, qui, tout proche a mis Rigolette, non pas rose et fraîche, naïve et rieuse comme nous l'a montrée le

romancier, mais pensive, triste, inactive, et peu dans l'esprit de son rôle par conséquent.

1161. Les laveuses à la fontaine : voilà qui est bien pensé, bien exécuté, d'une couleur agréable et vraie; cette petite toile vaut à elle seule le plus joli chapitre du plus joli roman; et l'on ne s'étonne pas que le cavalier qui s'en va là-bas dans ce bois tourne la tête avec un air de regret et d'hésitation si marqué, puisqu'il laisse derrière lui de si gentilles paysannes. Après cela, qui sait s'il n'est pas revenu sur ses pas pour causer un peu avec les laveuses? Nous devons ce joli tableau à M. Armand Leleux.

888. Salvator Rosa chez les brigands. C'est le site le plus sauvage qui nous est montré là par M. Adrien Guignet; mais cependant l'œil s'attache avec intérêt aux moindres détails de ce tableau, d'une couleur si sévère qu'on n'en pouvait choisir une meilleure pour s'assortir au sujet. Quelques critiques ont dit que c'était là une imitation de Marilhat : nous trouvons que c'est l'heureuse imitation d'une nature sauvage, énergique, mais non pas sans charme pourtant. Or quel pourrait être ce charme, si ce n'était celui de la vérité ?

1608. Sous ce numéro vous verrez exposé par M. Sheffer (Jean-Gabriel) une conjugaison du verbe *aimer* en dix tableaux, dont le moins joli est charmant.

Plus loin, un portrait de femme, par Alophe, vient nous révéler toute la finesse d'un pinceau souple et gracieux.

720. Rappelez vos souvenirs, et transportez-vous dans un bois, une forêt quelconque, lorsque novembre a chassé devant lui le feuillage jauni du hêtre : qu'en dites-vous? ne sont-ils pas ainsi? et n'est-ce pas que M. Français comprend bien la poésie mystérieuse qui s'attache aux grands bois et aux arbres dépouillés lorsqu'arrive l'hiver?

1790. Allez, allez toujours... Bien, nous voici au bout de la galerie. Regardez avec moi, et convenez qu'on ne saurait rien voir de plus charmant que ce petit tableau.

Comme ces femmes sont bien ajustées. Ne dirait-on pas que Watteau lui-même s'est chargé de nous les montrer, vêtues de leurs amples robes façon Pompadour, de couleurs vives et qui pourtant s'harmonisent si merveilleusement, à la lueur incertaine et grisâtre du crépuscule? Laquelle aimez-vous le mieux de toutes ces femmes? Est-ce la liseuse, ou celle qui écoute, ou celle qui regarde, ou celle qui rêve, ou ce groupe de petits enfants qui tressent des couronnes et qui font des bouquets?

Non vous ne préférez ni ceci ni cela, car tout est joli; c'est l'ensemble que vous aimez, et vous avez raison; et tous ceux qui rendront justice au charme, à la grace répandus

sur cette petite toile d'E. Wattier auront raison comme vous.

Maintenant, appuyons sur le côté gauche de la galerie latérale en revenant vers le salon carré, ce qui veut dire le côté adossé à la grande galerie.

124. Voici la pudeur orientale : un gros eunuque noir qui étend sa robe pour servir d'écran aux cinq à six baigneuses confiées à sa garde, contre les regards effrontés d'un dessinateur parisien, Biard peut-être, occupé à croquer des sultanes.

896. Les bleus, ou Dieu et le Roi, tel est le titre d'un tableau de genre du genre le plus dramatique, et dans lequel nous avo n vu maints détails on ne peut mieux traités. Quant au reproche adressé à l'auteur, M. Guillemin, par un jeune critique fort spirituel, sur ce que ses tableaux deviennent plus larmoyants de jour en jour, il nous semble inutile de dire qu'il serait aussi difficile de traiter gaiement les sujets qu'affectionne M. Guillemin que de traiter sévèrement ou tristement des motifs dans le goût de ceux auxquels Biard sacrifie son esprit et son talent.

1782. Ah! nous allions oublier un motif traité par M. Wachsmuth, le Chien de l'hermite, lequel vaut bien la peine qu'on s'y arrête. Il est côte à côte du tableau de François, indiqué sous la dénomination novembre.

Figurez-vous l'intérieur sombre et froid d'une grotte taillée dans le roc; l'hermite qui l'occupait est mort.

Couché sur une espèce de natte qu'il a dû préparer lui-même en sentant arriver le moment solennel, il s'y est étendu pour attendre la mort en priant pour vous, pour moi, pour lui-même, et qui sait? pour son chien peut-être, afin que Dieu envoye auprès du fidèle animal, son unique ami, son seul serviteur, un être charitable et bon qui l'arrache à ces tristes lieux.

Ce tableau rappelle par sa simplicité celui que Vigneron nous montra jadis sous le nom de convoi du pauvre.

Revenons à la place où nous étions, un peu après la pudeur orientale,

553. Que croyez-vous qu'est ceci? dites-moi. Un Kaléidoscope peut-être; et en effet, de loin, c'est à peu près cela; mais en se rapprochant, c'est une délicieuse esquisse où cinq à six têtes terminées nous donnent le regret de voir, dans les autres parties de cette charmante création, une manière de faire, une exécution si lâchées.

Espérons que Diaz, que cet artiste fin et spirituel, que ce coloriste chaud et lumineux se préoccupera à l'avenir de la peinture, non pas comme un coureur d'amourettes le fait d'une grisette, mais comme un amant bien épris s'occupe de la femme aimée; car on se

demandera enfin si c'est par dédain ou par impuissance qu'il néglige la forme à ce point, et l'on se demandera aussi depuis quand l'art a cessé d'être la forme même, pour qu'on ose la regarder comme une chose secondaire.

1374. Un Chalet. Ce chalet est du plus beau bois d'acajou ; les arbres qui l'entourent sont du plus beau vert, les eaux et le ciel sont du plus beau bleu ; souvent toute cette page d'une certaine dimension pourrait, coupée et collée sur des morceaux de bois découpés, faire un des plus beaux jeux de patience qu'on puisse offrir à un enfant gâté.

292. Une Fontaine arabe, souvenir de Syrie par Chacaton. Voici un nouveau nom qui nous deviendra familier, nous l'espérons.

Un dessin pur, une couleur qui rappelle celle de Decamps, de magnifiques draperies bien jetées, bien exécutées, peintes largement ; un ensemble grandiose et des qualités de détail qui accusent de bonnes études, du goût et de la distinction, voilà ce qu'on trouve sur la toile dont nous parlons.

429. Devant ce tableau de M. Couture, dont le nom est l'Amour de l'or, on ne peut se défendre de songer aux femmes dont le pinceau de Rubens dota la galerie Médicis. Quel coloris chaud et brillant ! qu'elles sont belles ces courtisanes ! Disons que c'est une chose consolante de trouver une œuvre si pleine de goût et de distinction au milieu de tant de

productions qui en manquent essentiellement.

1262. L'un des plus beaux paysages de Marilhat est le Souvenir des bords du Nil.

Au-dessus de ces eaux où le mystère semble avoir établi sa demeure, de majestueux ombrages projettent leurs profils, tandis que, se détachant sur un ciel qu'on craint de voir s'enfuir, un chameau avec deux Arabes font une halte d'un moment.

1698. Tout près du Marilhat, et pour finir la promenade que nous venons de faire dans cette galerie, nous avons à citer un fort beau paysage de Troyon, qui n'a qu'un seul tort, et ce tort c'est d'être si proche du Souvenir des bords du Nil et de tant ressembler pour la *façon* à la peinture du Marilhat.

743. Prise d'Antioche. Cette mêlée, ou plutôt ce massacre des Musulmans par les croisés, est un des sujets les plus terribles et les plus saisissants que puisse nous montrer la peinture, et les effets de nuit et de feu combinés qu'il comporte ont été saisis avec une rare habileté par M. Gallait, dont ce tableau n'est pas le chef-d'œuvre néanmoins.

1159. Les Cantonniers. Tel est le titre d'un fort beau tableau d'Adolphe Leleux. Ce paysage est calme et retiré ; ce gazon doux et frais invite au repos ; tous ces personnages sont pris d'une façon naïve et vraie; mais enfin pourquoi tout le monde dort-il ainsi

sans exception? et pourquoi n'y a-t-il pas parmi ces travailleurs quelque père de famille qui pense à l'avenir, quelque songe-creux qui rêvasse, quelque philosophe qui observe, quelque amoureux qui pense à sa fiancée? ou pourquoi pas une jeune fille éveillant son père ou son amant avec une fleur, une branche, un épi, un baiser? un chien mangeant les restes d'un repas frugal, un vieillard occupé à compter son argent? Voilà qui donnerait la vie à ce tableau.

1441. Sous ce numéro M. Auguste Pichon a placé le portrait d'un Élève de l'École polytechnique; et certes, c'est là une peinture recommandable à tous égards; peut-être lui souhaiterait-on un peu plus de charmes, mais au moins ce portrait est bien dessiné, bien peint.

1729. Un Marché hollandais. Wanschender est le nom qu'on lit au bas de cette charmante composition, devant laquelle il faut rester une heure quand on a commencé à la regarder; car il n'y a pas une tête, pas une expression qui ne vous arrête par son fini, son rendu, son charme, sa grâce, sa vérité. Tandis que la lune répand sa lueur argentée sur le faîte des maisons qui entourent ce marché, les figures des marchandes et des acheteurs sont éclairées en dessous, soit par des lanternes de verre, soit par des lanternes de papier, au milieu desquelles la lumière reste à nu; et

c'est une chose merveilleuse à voir que les nuances si bien rendues de ces différentes lumières sur les objets qu'elles éclairent. Nous avons remarqué, entre autres, sur la boutique d'un marchand, des petits gâteaux sucrés et tout chauds — car la pâtisserie rassie n'a pas cette mine appétissante — dont le souvenir nous a suivi jusques à l'heure du déjeuner; mais ce que nous avons surtout admiré, c'est le joli visage d'une jeune fille placée au milieu du tableau et regardant l'une des acheteuses : il suffirait, nous le pensons, d'avoir exécuté cette seule petite figure, pour avoir droit à la sympathie et à l'intérêt de tout ce qui apprécie et qui aime les arts.

Vous avez dépassé la première travée; faites encore quelques pas.... C'est là ; arrêtez-vous devant ces petits tableaux représentant des natures mortes, par M. Rousseau, non pas celui qui vous a souvent montré des intérieurs de bois, des paysages lointains au fond desquels plongeaient vos regards surpris et charmés, mais un autre Rousseau fin, spirituel et vrai, dont l'exécution ne laisse rien à désirer, et qui est tout rempli de goût comme sont les vrais artistes.

1616. La première entrevue de Manon Lescaut et du chevalier Desgrieux. Ceci n'est pas de la peinture comme la comprennent Guignet, Alophe, Diaz, Wattier,

chacun dans un genre ou dans un système différent.

Ce sont deux petites figures qui ressemblent, nous dira-t-on, à celles que nous donnent les journaux de modes, et qui sont enluminées presque pareillement. Tout cela peut être vrai, mais on doit dire aussi que ces deux personnages sont ravissants de gracieuseté, de mignardise; que ce sont là, à n'en pouvoir douter, les deux amoureux dont l'abbé Prévost nous raconta les aventures avec un charme si entraînant et si vrai que cette vieille histoire ne saurait vieillir.

949. Il est cinq heures 3|4 du soir; voici la rade de Tréport éclairée des flots d'un soleil couchant qui réunit, dans une même teinte chaude et vaporeuse, le yacht royal, la reine Victoria, et son hôte Louis-Philippe 1er. Des eaux magnifiques, un ciel qu'on reconnaît pour l'avoir souvent admiré éclos sous le large pinceau de la nature, enfin une foule de charmants détails tous marqués d'un cachet aussi spirituel que distingué, sont les qualités distinctives de ce tableau, le seul de l'exposition au bas duquel on lise le nom d'Isabey.

478. Portrait équestre de Mlle M. Telle est la modeste dénomination sous laquelle est inscrite au livret une des plus charmantes peintures d'Alfred de Dreux.

867. Découverte de la Louisiane par Lavalle. Ce tableau, que nous mettons fort au-dessus

de tous ceux auxquels Th. Gudin a mis sa signature cette année, étale aux yeux un beau site, une couleur chaude et fine, blonde et transparente, une végétation énergique et luxuriante qui fait participer aux joies que durent éprouver nos navigateurs en arrivant dans cette île heureuse.

745. Avant d'aller plus loin, arrêtons-nous ici pour contempler ces deux peintures, qui doivent être rangées parmi les plus remarquables du salon.

Dans ce premier tableau, nommé Malheur, Gallait a placé la meilleure part de tout ce que peut contenir une âme de noble et simple à la fois, de pathétique et de sacré : la douleur maternelle et la misère sous les traits d'une femme pure, chaste et plutôt rêvée que vue, car ces modèles-là se rencontrent peu sous de tels habits. Comme on se sent saisi d'une pitié respectueuse en face d'une détresse semblable à celle-là ! Comme cette pâleur, cet air de souffrance résignée nous serrent et nous remuent le cœur ! Et ce petit enfant qui dort sur le sein maternel, et dont le bras abandonné tombe avec tant de grâce et de laisser aller sur le voile qui enveloppe ce groupe sympathique !

Oui, c'est là, nous le répétons, une des œuvres les plus complètes du salon, et l'impression qu'elle laisse est le désir de rencon-

trer une misère pareille et de pouvoir l'adoucir et la consoler.

746. A côté du malheur est le bonheur; une composition d'un genre tout différent, comme vous pensez bien : là-bas, une pauvre mère pâle, exténuée; ici une gracieuse jeune femme parée, et souriant à son enfant qui joue sur ses genoux, et sur le visage de laquelle on lit santé, repos, bonheur.

Là-bas les haillons, la faim, la misère; ici des fruits, des fleurs, de riches vêtements.

Oui, ce sont bien là les extrémités des fortunes humaines : richesse et bonheur; malheur et pauvreté; mais, avant tout, ce sont deux tableaux bien exécutés, et bien pensés aussi, comme vous voyez.

Encore quelques pas, et nous voici au bout de la galerie. Revenons maintenant, approchons-nous de cet autre Guignet que le livret indique sous ce nom : Une Mêlée. Il y a de belles et bonnes choses dans cette page, et c'est avec plaisir que nous le disons ici; mais, selon nous, c'est beaucoup au-dessous de Salvator chez les brigands, du même artiste; et l'on y retrouve trop de Decamps pour ne pas regretter que M. Guignet croie devoir s'inspirer de qui que ce soit, lui qui serait si bien inspiré de lui-même toutes les fois qu'il le voudra. Du moins, c'est là ce que nous croyons de lui.

982. Sous ce numéro est placée une déli-

cieuse petite composition de M. Tony-Johannot, la suave et rêveuse réalisation d'une poétique histoire, de celle où George Sand nous a peint les amours d'André dans toutes leurs faiblesses et dans toute leur fraîcheur.

554. Vous qui avez vu les Bohémiens de Diaz, et aussi sans doute l'Orientale, un autre tableau, mais pourvu des mêmes attraits que tout ce qui sort du pinceau de ce magicien habile, vous ne verrez pas sans plaisir cette toute petite toile dans laquelle une belle jeune fille guidée par une vieille sorcière qui l'entraîne va probablement se servir d'un maléfice, car Maléfice est l'*intitulé* du tableau. Mais comment cette jeune fille si jolie en a-t-elle besoin? et depuis quand la beauté a-t-elle cessé d'être le plus puissant de tous?

1359. L'Entrée de Jésus dans Jérusalem, par Louis-Charles Muller. Sur cette toile un homme jeune a jeté sa sève, son énergie, toutes les qualités dont un artiste véritable est rempli lors de ses débuts. Dans ce tableau les défauts même tiennent à des qualités essentielles; et si M. Muller a couvert cette large toile de tant de mouvements passionnés et divers destinés à peindre un seul sentiment, et qui tous tendent au même but, tenons-lui compte de cette surabondance de pensée, de cette richesse d'expressions, lorsque tant de gens font preuve de stérilité en traitant les sujets les plus émouvants. Et qu'on ne vienne pas répé-

ter surtout ce que disait un critique maladroit, que dans cette richesse apparente est le dévergondage de l'imagination. Car cela est faux, et la distribution intelligente des groupes et des figures, qui toutes marchent animées d'une pensée qui leur est commune, ne peut que porter témoignage pour M. Muller en faveur de la manière dont il a compris et senti son sujet.

La sagesse qui a présidé à l'ensemble de ce tableau, quant à la couleur, est un éloge de plus qu'on doit ajouter à tous ceux que mérite d'ailleurs l'Entrée de Jésus dans Jérusalem.

1111. Dans l'Agonie du Christ au jardin des oliviers, Jésus est tombé d'épuisement, de lassitude et de douleur. Comme la pose est heureuse et bien abandonnée! comme ce visage porte bien les traces de cette souffrance mortelle qui le fait tenir encore à l'humanité! Nous le disons de M. Lazerge avec une entière conviction, quand on a compris et exécuté une telle figure du Christ, on a quelque chose dans le cœur de ce qui fait les grands artistes.

Nous avons parlé du portrait d'Horace Vernet, mais que dirons-nous de ses deux charmants petits tableaux représentant (1755) un traîneau russe, et (1756) un voyage dans le désert ?

Nous dirons qu'Horace réalise, dans un sens

inverse, la fable de La Fontaine, et que, tandis que d'autres s'épuisent à étudier l'art dans les galeries ou dans leur atelier, lui, saisit la nature au vol, sur les grands chemins comme dans les salons, et que partout le bonheur l'accompagne.

Dans la précipitation qui a présidé à cette revue, nous avons oublié plus d'une bonne chose. Qu'on nous le pardonne ; c'est le temps qui nous a manqué. Pourtant nous ne voulons pas terminer sans dire un mot d'Alexandre-le-Grand visitant un port d'Athènes. C'est une singulière peinture dans laquelle l'auteur, M. Bard, semble avoir été chercher ses modèles parmi les figures monstrueuses que nous ont léguées les Égyptiens, parmi celles surtout qui figurent au milieu des hiéroglyphes de l'obélisque de Luxor.

De peur que nos lecteurs ne tombent dans un piége abominable tendu à la bonne foi du public, nous les avertissons qu'un certain monsieur, qui se tient campé sur un plancher quelconque, n'est pas du tout un marchand de marmites autoclaves, comme on l'a insinué méchamment. — Ces prétendues marmites sont des canons rangés sur le tillac d'un vaisseau de la marine royale, et le monsieur en habit bleu n'est autre qu'un officier supérieur.
— Nous éprouvons le regret qu'il n'ait pas confié son portrait à un artiste en droit de s'emparer de cet orgueilleux adjectif.

275. Il y a bien aussi quelque part Raphaël peignant la Fornarina, par M. Carré; mais, hélas! quel malheur! et que lui est-il donc arrivé au pauvre Raphaël, que nous avons vu si beau, si poétique, pour être devenu si laid, si trivial? et de quelle espèce de tapioka ou de racahout s'est nourrie la Fornarina pour nous présenter un tel dos, un dos qui n'a son pareil que dans un tableau de Biard où des phoques vont dévorer un innocent dessinateur?

Si vous aimez la morale en peinture, arrêtez-vous devant ces deux petites toiles de M. Paul Gomien, intitulées : Le Haut et le Bas de l'échelle.

826-827. Par la première échelle un jeune homme en pantalon rouge monte vers une fenêtre où l'attend le bonheur sous la forme de sa maîtresse. Tout est au mieux, l'entr'acte aussi, je le suppose; mais, dans un deuxième tableau, le jeune homme qui descend, toujours accompagné de son pantalon rouge, ne s'aperçoit pas qu'une main qui tient deux épées se dresse vers le bas de l'échelle.

La morale de ces tableaux est la même, comme vous voyez que celle qu'on doit retirer de l'histoire poétique de Héro et Léandre; seulement la croisée remplace la tour; l'échelle remplace les flots; le pantalon seul est de plus, et c'est ce qui rend l'histoire moderne encore plus morale que l'autre.

1664. Est-ce bien là le Doute? Est-ce bien

là la Foi ? Quoi ! ces deux figures au nez épaté, et dont l'une ressemble au roi Dagobert ! Si toutes deux, vêtues d'habits selon nos mœurs, se montraient travaillant dans un tonneau à raccommoder des chaussettes, à emmailler des bas, on dirait : Voilà qui est bien, ceci nous représente le travail du pauvre sans doute.

Mais le Doute et la Foi ! deux créations nobles, touchantes, poétiques, passionnées.... Allons donc, M. Tassaert !

QUATRIÈME PROMENADE.

Pastels, miniatures, aquarelles, sculptures.

1944-1945. Pris par le temps, et empêchés par la place, nous dirons seulement que Flers a exposé deux vues de Paris au pastel qui, pour la vérité, la finesse de ton, ne le cèdent en rien à sa peinture ; c'est assez dire que ces pastels doivent être mis au premier rang.

1953-1954. Un portrait d'homme et un portrait d'enfant qui font regretter que Galbrund n'ait mis que cela à l'exposition.

2416. Un Chevrier, par Rolland, mérite une place distinguée.

2150. Puis, le petit Tony, par Vidal.

1966. Puis, le portrait d'E. Boisgontier, par Gratia.

1832. Puis enfin deux portraits de Mlle Nina Blanchi, dont l'un surtout, malgré que l'autre aussi soit fort bien, nous a paru réunir de telles qualités que nous n'hésitons pas à l'indiquer comme le plus satisfaisant de l'exposition; et en effet, il est dessiné si purement, si simplement, si largement exécuté qu'il est impossible de rien voir qui vous séduise ou qui vous charme plus que cette ravissante tête de jeune fille, peinte par une autre jeune fille.

2126-1955. Parmi les aquarelles nous mentionnerons d'une façon particulière une Vue de Paris, par Soulès, et, parmi des miniatures de Gaye un portrait de M. Julien Courtin, qui nous a semblé fort bien fait.

Sous le même n°, ceux de MM. Soulié Bafle et Levasseur méritent l'intérêt des amateurs.

2001-2104. M. Passot aussi nous semble mériter plus d'un éloge, ainsi que M. Pomemayrac.

C'est avec un sincère regret que nous nous

voyons forcé de dire en dix lignes ce qui pourrait fournir un demi-volume de causeries ; mais il le faut, et nous nous bornerons à signaler parmi les plus remarquables sculptures de cette exposition :

2235. Une petite Bretonne de Grass.

La Rébecca, cette calme et pudique figure de Renaldi.

2228. La Madeleine de Gechter avec toute sa douleur, tout son repentir et son espoir.

2241. Le Christ, cette pathétique et noble figure de Husson.

2217. Le Bossuet de Feuchère.

2246. Et enfin et surtout, un baptistère où Mme Lamartine a mis les espérances et les regrets d'un amour maternel qui n'a plus d'objet ici-bas, et où Jouffroy a placé tout ce que peut comprendre une noble intelligence, et tout ce que peut exécuter une main habile et savante.

Galeries des beaux-arts (1).

Tandis que le Louvre étale à tous les yeux les productions de nos jeunes artistes, les amateurs vont chercher dans un

(1) Boulevard Bonne-Nouvelle, 20 et 22.

autre lieu les belles peintures des auteurs absents du salon. Les galeries des beaux-arts, pleines de toutes les ressources que l'esprit recherche, présentent une agréable réunion d'objets intéressants et dignes de fixer l'attention de leurs visiteurs. Une salle de lecture pour les journaux, une curieuse bibliothèque de livres rares venus d'Allemagne, d'Angleterre, entièrement inconnus chez nous, forment une source de charmantes occupations pour tout le monde, pour les dames comme pour les hommes, pour les artistes comme pour les gens du monde. Les uns feuillètent les albums de Cotman, le grand paysagiste, les marines de Cooke, les costumes de Hope, la collection d'Holbein, celle du Guerchin etc. D'autres, moins sensibles aux charmes purement artistiques de ces ouvrages, préfèrent les monuments célèbres de tous les pays, les merveilles de l'histoire naturelle, en un mot, plus de cent volumes de toutes sortes de sujets intéressants. D'autres enfin, laissant là les albums, la lecture curieuse des journaux et des revues, s'en vont, de galerie en galerie, jeter un regard heureux sur ces pastels légers, sur ces aquarelles brillantes, sur toutes

ces belles peintures à l'huile qui le disputent en fraîcheur aux fleurs elles-mêmes qui s'épanouissent à deux pas des tableaux. Ils sourient à Johannot, à Diaz, à Roqueplan, à Cherelle, les aimables poëtes de la couleur et de l'harmonie; ils rêvent avec Maréchal, ils cherchent les émotions puissantes et la peinture large du maître dans les œuvres d'E. Delacroix, dans celles de L. Cogniet et de L. Boulanger; ils admirent le talent du peintre devant les paysages de Dupré, Rousseau, Huet, François, et le charme de la simple nature dans les tableaux de Corot.

Parmi toutes ces toiles qui se disputent les regards des connaisseurs dans les galeries des Beaux-Arts, il faut citer entre autres, l'*Exécution de Marino Faliero* et le *Massacre de l'évêque de Liége*, par M. Delacroix. Ces deux tableaux, appartenant aux premières années de la carrière de ce grand artiste, sont d'un vif intérêt. Le *Choc de chevaliers arabes* du même auteur : celui-ci est bien curieux à étudier, par la nature des recherches auxquelles l'auteur s'est appliqué dans l'exécution de ce tableau, terminé tout récemment; *La Françoise de Rimini* de M. Colin, du salon de 1831, et celle de M. Auguste Hesse,

ancien pensionnaire de Rome M. Hesse, retenu hors de son atelier par la nature de ses travaux, n'a pas exposé depuis longtemps. *Clytie changée en Héliotrope, une Égyptienne, une Baigneuse* et *un Petit pâtre* de M. Léon Riesener. Les deux derniers de ces quatre tableaux renferment des qualités qui ont l'heureux privilége de plaire assez généralement au public. *Une Vue prise dans la forêt de Fontainebleau* et *un Souvenir de la Campagne de Rome*, par M. Corot. *La Mort de Bailly*, par Brémond, tableau d'une haute expression et d'une facture qui dénote de grandes études de la peinture. *Galilée*, par M. Cibot. L'artiste a choisi l'instant où le jeune physicien découvre la théorie du pendule. Ce tableau est finement touché et bien peint. *Un Épisode du massacre des innocents*, par Magaud. Un beau style et un sentiment profond donnent une grande valeur à cet ouvrage, peint sous l'influence des leçons de M. Léon Cogniet, le maître des compositions savamment ordonnées. Les *Baigneuses du séjour d'Armide*, grande composition pleine de grâce et exécutée par M. Glaize avec une merveilleuse facilité. La *Mort de Messaline*, page vigoureuse et puissante de Louis Boulanger. *La Bataille de Mont-Tha-*

bor, ravissante esquisse aux détails spirituels, à l'allure hardie, par Léon Cogniet. *La Réception de la reine d'Angleterre au Tréport*, par Tony Johannot, charmante petite toile, fine, adroite et élégante. La belle *Odalisque* de Colin, toute resplendissante d'attraits et de grâces. Enfin toute une délicieuse collection de tableaux signés par Achard, Couder, Court, Decamps, Ad. Desbarolles, J. Dupré, J. Etex, Français, P. Huet, Gaspard Lacroix, Maréchal, Morel-Fatio, Nanteuil, Papety, Philippoteaux, H. Scheffer, Schopin, etc., et de sculptures par MM. Buhot, A. Etex-Foyatier, Falconnier, Guillemin, Legendre, Héral, Préault et Thiolier.

EXPOSITION BARYE.

Bronzes d'art.

Après avoir été visiter l'exposition du Louvre, et en allant ou en revenant de vous promener aux galeries tout artistiques du boulevart Bonne-Nouvelle, entrez dans le petit musée de la rue de Choiseul (1), où vous verrez certes de quoi satisfaire le goût le plus difficile et le plus pur.

(1) Rue de Choiseul, au coin de celle d'Hanovre.

Or, on peut se trouver heureux de passer une heure à regarder — nous ne dirons pas même les chefs-d'œuvre de Barye, car ceci est incontestable — mais tant d'œuvres diverses, dont les unes sont dues à Gechter, à Foyatier, à Feuchère, à Clodion, à David, à d'autres encore, tous gens de mérite, tous artistes habiles s'il en fut jamais, et qui sont groupés là avec Barye, avec Canova, comme une pléiade céleste étalant ses splendeurs aux regards des mortels.

Quittant la métaphore, nous dirons simplement que l'artiste qui veut voir et admirer, que l'amateur qui veut faire comme l'artiste, que l'homme riche qui veut décorer son hôtel des œuvres les plus justement estimées, trouveront également de quoi se satisfaire dans l'élégant musée dont nous parlons, et y seront également bien reçus, si nous en jugeons par la courtoisie dont on a usé envers nous.

Comme cette Madeleine est belle! Il y a longtemps que vous le savez, n'est-ce pas? et la réputation de Canova serait immortelle lors même qu'il n'eût fait que cette œuvre-là.

Quel modèle de goût et de sentiment que cette petite figure de Charles VII à cheval, par Barye!

Et cette autre si saisissante d'audace et d'énergie, sortant du même cerveau et produit de la même main, représentant Thésée luttant contre le Minotaure !

Et tous ces combats d'animaux presque effrayants de vérité : un lion contre un caïman ; un serpent contre un lion ; un cerf qu'une meute acharnée va déchirer ; un axis qu'un serpent dévore ; enfin une charmante petite gazelle, fine, souple, déliée, la grâce et la poésie du désert. — Tout cela se trouve rue de Choiseul, avec des socles en marbre et d'excellentes pendules préparés pour supporter toutes ces riches productions des arts. Proche des bronzes de Barye sont : Le Soldat de Waterloo par Gechter ; le Condé, statue équestre par David (dont on voit aussi là une belle et curieuse collection de médailles); le Milon de Crotone du Puget ; le Spartacus de Foyatier, et tous ces délicieux groupes en marbre blanc, d'après Clodion, représentant de jolis enfants nus comme l'amour et gracieux comme lui, mais qui, moins cruels dans leurs jeux, se flagellent avec des bouquets de roses.

Disons, pour finir, que, talent simple et facile, et ne dédaignant pas de se livrer à des travaux qui firent venir jusqu'à nous, glorieux

et envié, le nom de Benvenuto Cellini, Barye va mettre au jour une foule d'épées, de poignards, d'écus, d'armes de toutes sortes, propres à former des panoplies et des trophées, — et aussi des socles, des vases, des candélabres qui viendront s'ajouter aux vases d'Armand Feuchère que possède déjà le musée Choiseul.

EXPOSITION LÉNA.

Meubles anciens, bois sculptés.

Puisque nous avons pris à tâche de vous renseigner et de vous conduire, laissez-nous vous mener encore chez Léna (1), rue Laffitte. Non pas, ce n'est plus là, et l'importance des affaires que fait cette maison, la première de toutes en son genre, nous le croyons, lui a fait porter ses pénates, — en d'autres termes, ses magnifiques bois sculptés, ses meubles de la renaissance, Pompadour ou style Watteau et Louis XV, dans un emplacement plus vaste et plus digne de recevoir tant d'œuvres rares et curieuses.

Ici et là vous aurez pu trouver quelque meuble dépareillé d'une époque artistique,

(1) Léna, rue Basse-du-Rempart, 10, en face la rue de la Paix.

dont vous aurez orné votre salon, cherchant ailleurs le complément de cet ameublement tronqué. Chez Léna ce n'est pas cela, et, grâce aux connaissances artistiques des personnes qui dirigent sa maison, vous y trouverez réuni tout ce qui peut servir à compléter une chambre à coucher, un salon, un cabinet de la renaissance ou d'une époque plus récente, en arrivant jusqu'au *rococo*. Divers appartements ornés par des bois sculptés ou dorés, suivant les différents styles choisis par les différents acquéreurs, ont témoigné de la constance des efforts qui ont valu à la maison Léna son incontestable réputation de soin, de bon goût et d'intelligence.

Pour nous, amateur déclaré de tout ce qui est beau, et admis, grâce à notre amour pour les arts, dans ces lieux où le prosaïsme n'aurait rien à voir, nous y avons admiré un lit qui date de François 1er, dont chaque colonne, soutenue par un chevalier armé de toutes pièces ou par une sirène, nous semblerait seule un trésor; puis une multitude de glaces de Venise d'une telle beauté, et si bien entourées et bisautées, qu'on ne comprend pas au juste à combien de patientes recherches on a dû se livrer pour les réunir. Une des plus belles date du temps où Catherine de Médicis couvrait la

France de fêtes galantes et de sanglantes arquebusades; une autre, plus récente, mais d'une richesse inouie, a décoré le palais somptueux de quelqu'une des nombreuses maîtresses de Louis XIV.

Des bahuts en chêne sculpté, graves et sévères comme il convient, de mignonnes et gracieuses toilettes où les attraits de quelque audacieuse rivale de M^{me} de Montespan ont dû se mirer, se coudoyent et semblent se défier. Des pendules où figurent tous les dieux de la fable, des candélabres, des flambeaux, des lustres viennent *brillanter* cette exposition d'objets d'art déjà si brillante par elle-même, et nous avons vu là un lustre formé de pendeloques, orné de fleurs en porcelaine de Saxe, qui fait rêver aux guerres des Hussites et qui sent d'une lieue son *Rudolstad*.

Un buffet d'orgue en bois noir sculpté appellera aussi toute votre attention, qui ne saura se fixer, je le crois, entre la magnificence du meuble et la bonté de l'instrument, œuvre de M. Lieroux

Allez donc visiter la maison *Léna*, allez admirer les somptueux ameublements qu'elle renferme; mais ne croyez pas en être quitte pour une fois: vous iriez là tout un grand mois que vous n'auriez pas pu tout voir encore.

N'oublions pas de dire aussi que, depuis longtemps occupé de la restauration des tableaux, M. Léna est parvenu à composer une liqueur inodore et inaltérable qui a la propriété de déjaunir et de rendre à tous les objets peints à l'huile ou au vernis leur fraîcheur et leur ton primitifs.

Par ce procédé aussi simple qu'économique, les panneaux, les portes, les fenêtres, les boiseries, les tableaux et les dorures souvent ternis, encrassés et couverts de taches, que l'on ne pouvait jusqu'ici enlever qu'avec des corrosifs, au risque de dégrader la peinture, sont rétablis, comme par enchantement, dans tout leur éclat, comme s'ils venaient d'être peints.

Chacun peut s'en servir en toute saison, sans éprouver le moindre inconvénient. Il suffit d'en imbiber une éponge et de frotter convenablement pour nettoyer un objet quelconque; on peut se servir d'une brosse courte, trempée dans la composition; pour enlever les taches les plus encrassées. Il faut ensuite bien laver avec l'eau usuelle, jusqu'à ce qu'il ne reste plus rien de ce qu'on a détrempé, et laisser sécher, le brillant revient de lui-même.

Imp. de WORMS et Comp., boulevard Pigale, 46.

www.ingramcontent.com/pod-product-compliance
Lightning Source LLC
Chambersburg PA
CBHW071440220526
45469CB00004B/1609